INVENTAIRE
V 25587

2654.
E d.15a.

REMERCIMENT
A M. B**
PAR M. Z**

REMERCIMENT
A M. B * * *
AUTEUR DES LETTRES
SUR LA PEINTURE,
VULGAIREMENT APPELLÉES
LA CRITIQUE DU SALLON,

Et imprimées à Geneve en 1750.

PAR M. Z * *

Peintre de l'Académie de Saint Luc.

M. DCC. LI.

AVERTISSEMENT.

IL n'en n'est pas des Peintres comme des gens de Lettres. Ceux-ci sont nourris, exercés dans les combats Littéraires. La critique la plus légere, celle même qui porte à faux, blesse ceux-là, & peut les porter au découragement. Quelques Desseins Epigrammatiques qu'ils appellent des *Charges*, voilà leurs armes. Ces Desseins ne sont vus ni entendus que d'un petit nombre de personnes, peu ou point à portée de détruire les impressions désavantageuses que font sur la plûpart des particuliers, les Critiques imprimées de leurs Tableaux. Seroit-on blâmé pour avoir marché à leur secours? Leur but est l'imitation de la nature. On ne marche sûrement dans cette carriere qu'avec un guide: mais il arrive que pour trop s'attacher

à ce guide, on imite l'imitateur. De là moins de progrès vers le vrai, le beau : c'est fur quoi il paroîtroit essentiel de s'arrêter. Pour le faire utilement il faudroit trouver l'Art d'inftruire fans bleffer ; &, comme Socrate, de faire fortir du Difciple même ce qu'on voudroit lui enfeigner ; de lui faire dire qu'on ne doit chercher que des raifons de conduite dans les modéles qu'on choifit. Il eft vrai que la Peinture eft la plus fenfible de toutes les Mufes.

REMERCIMENT

REMERCIMENT
A M. B * * *
PAR M. Z * *
Peintre de l'Académie de S. Luc.

PLUSIEURS mois se sont écoulés depuis que, par un zele assez rare, M. B * * * après avoir admiré les Ouvrages de Messieurs de l'Académie Royale de Peinture & de Sculpture exposés au Sallon du Louvre, a bien voulu les honorer de ses avis, leur faire part de ses lumieres. Un service si important devoit faire éclater la reconnoissance de ces illustres Artistes. Ils l'ont senti sans doute ; mais ils se contentent d'en parler dans le secret, sans faire attention que le bienfait étant public, la reconnoissance doit-être publique. L'Académie Royale ne sera donc ni surprise, ni fâchée que moi qui suis Peintre & Membre de l'autre Académie, je tâ-

che de rendre à ce généreux & spirituel Ecrivain un service, sinon égal à celui qu'il a rendu à l'Art, & à moi particulierement, de nature au moins à lui prouver que je ne suis point ingrat. Je vais prendre sa défense contre plusieurs personnes que j'ai entendu critiquer sa Critique.

Comme vous, Monsieur, (car il me paroît convenable que je vous adresse mon discours,) comme vous j'ai fréquenté le Sallon ; j'ai ramassé ce qui s'y est dit, & je veux comme vous en faire usage, non pour l'avantage de l'Art ; c'est l'emploi que vous avez choisi. (*Il ne faut que des conseils, dites-vous, pag. 4 & 5. Nous ne devons pas les leur épargner ; c'est à nous d'abréger la carriere des Arts ? d'en applanir les difficultés autant qu'il est possible.*) Je ne m'en servirai que pour votre avantage personnel.

Pour apprendre par moi-même ce que le Public pensoit de votre Ouvrage, je me suis avisé de ne paroître au Sallon qu'avec votre Livre à la main. Ce petit stratagême m'a réussi. J'étois d'abord entouré, & sur le champ on parloit de vos Lettres. Comme tous

n'y applaudiſſoient pas, car on ne peut plaire à tous, je m'efforçois de répondre aux cenſures. C'eſt ce dont je vais avoir l'honneur de vous rendre compte.

La premiere ſcêne s'eſt paſſée devant le Triomphe de Bacchus, peint par M. Nattoire, & m'a appris que cet habile homme a beaucoup de partiſans. « Quoi, diſoit-on aſſez una-
» nimement, reprocher à ce Peintre
» comme le fait M. B** pag. 6, *qu'il*
» *n'eſt pas auſſi louable dans ſon coloris*
» *toujours plombé & livide, & qui dé-*
» *pare entierement ſes plus beaux Ou-*
» *vrages!* Le Critique à ſans doute
» les yeux tout neufs. » Je répondis d'un ton doux que c'étoit prendre la choſe trop à la lettre. Expliquons, dis je, l'Auteur par lui-même; il ajoute peu à près que *ce défaut eſt avantageuſement racheté par un nombre infini de beautés, toutes plus éclatantes les unes que les autres.* Vous avouerez que ceci adoucit le trait. « Bon, s'é-
» cria quelqu'un, des beautés écla-
» tantes avec un coloris plombé! l'a-
» douciſſement eſt impayable, le tour
» en eſt nouveau! Joignez-y ce qu'il.

A ij

» dit du Loth & de la Susanne, pag.
» 43, *vigueur de coloris* ; & pag. 16,
» parlant de M. de Vermont, l'un de
» ceux qui excellent dans l'Ordonnan-
» ce ou Composition, *le coloris brute*
» *& rougeâtre dont ses Tableaux sont*
» *encroutés*. Comparons ces deux Pein-
» tres avec M. Nattoire ; après cela
» que doit-on penser des décisions du
» Critique ? » Pour éluder la com-
paraison proposée, qui n'étoit point
de mon goût, je répondis que vou-
lant être utile, sur-tout aux Eleves de
l'Art, & trouvant quelque chose à
souhaiter dans le coloris de M. Nat-
toire, vous avez voulu les tenir en
garde ; & que le vrai moyen d'y réus-
sir étoit de grossir les objets.

« Puisqu'il est question de coloris,
» dit une Dame bien enveloppée de
» sa Pélisse, je ne suis pas fort con-
» tente de l'Auteur des Lettres, voyez
» pag. 11 & 12, ce qu'il dit de la
» Translation des Reliques de saint
» Gervais & saint Protais, & de la
» Continence de Scipion ; *un peu ver-*
» *dâtre*, dit-il. A la façon dont il par-
» le des Tableaux d'Eglise de M.
» Restout ; grand Artiste, homme sa-

» ge, vertueux ; ne croiroit-on pas
» qu'il veut le faire paſſer pour un
» homme qui traite les ſujets qu'il
» n'aime pas ; & qu'il fait des grima-
» ces en les peignant ? Je ne trouve
» point le ſel de cette application des
» vers de Boileau contre Santeuil.
» Quelle comparaiſon ! » Vous avez
raiſon, Madame, lui dis-je, les com-
paraiſons ſont odieuſes : mais l'Au-
teur s'eſt parfaitement juſtifié lui-mê-
me dans ſon *Poſt-ſcriptum*, pag. 31.
Il y a bien répondu *aux plaintes de
quelques perſonnes de mauvaiſe humeur.
Quant à la comparaiſon de Santeuil, on
voit bien que ce n'eſt qu'un badinage....
Je crois bien plus avoir fait mention de
ſon coloris avec éloge.* Il me ſemble,
Madame, que vous devez être con-
tente, & que d'un ſeul mot il a effa-
cé tout le verdâtre, toutes les gri-
maces qui vous font tant de peine.

Pendant cette diſpute, nous étions
inſenſiblement arrivés au coin où é-
toient placés la Veſtale & les autres
Tableaux de M. Vanloo. « Voyons,
» voyons, dit la Dame, comment
» M. B ** parle de ceux-ci ? » Je
lus à la pag. 9, *ſa Venus au bain eſt*

tout à fait intéreſſante, de même que ſa *Veſtale*; quoique ce dernier Tableau ſoit un peu ſec. Cela, dis-je, eſt aſſez meſuré. « Ayez la complaiſance de
» lire un peu plus avant, me dit un
» Eccléſiaſtique, il y a à la pag. 10.
» *La queſtion étoit de trouver un beau*
» *modele de Vierge quelque part ; mais*
» *en bonne vérité ou le trouver ?* Joi-
» gnez ce qu'il dit pag. 7 de M. Bou-
» cher, *ſon Tableau de dévotion qui*
» *eſt une Nativité, eſt traité de la ma-*
» *niere du monde la plus interreſſante*.
» Ne vous y trompez pas ; interreſ-
» ſante par *l'air fin & ſéduiſant* qu'il
» voit pag. 8, *dans la plupart des fi-*
» *gures*. Vous trouverez aux pag. 19
» & 20. *C'eſt ſur-tout avec la derniere*
» *volupté que l'œil y contemple la fraî-*
» *cheur & le beau moëlleux des chairs*
» *qui rendent par leur fraîcheur & leur*
» *élaſticité, tout le charme de nud fé-*
» *minin. Mais ou ce charme triomphe*
» *particulierement, c'eſt dans la Leda*
» *Je n'ai point beſoin de m'éten-*
» *dre ſur ce Tableau* ; *tout le monde en*
» *a ſenti l'effet* ; *& il ne s'eſt point ar-*
» *rêté aux yeux*.... encore à la pag.
» 19. *Deux Tableaux ne méritent pas*

» les mêmes éloges, une *Paſtorale &*
» une *Solitude* : l'un parce que *des Moi-*
» *nes & des Rocailles interreſſent peu.* »

Je ſuſpens les réflexions qui furent faites, pour vous dire, Monſieur, que la façon dont cet Eccléſiaſtique a raproché vos textes, me fait craindre qu'il ne prenne avec vous le ton polémique, & qu'il ne vous lance quelque critique amere. Peut-être ne la ſoutiendriez vous pas bien ſtoïquement ſi vous n'en étiez pas prévenu. Voici une partie de ſa tirade, « Votre
» Ecrivain n'a pas l'art de ſe voiler : il
» montre un goût bien décidé pour
» les nudités ; & ce n'eſt qu'à propor-
» tion que l'air galant eſt répandu
» dans les Tableaux qu'il les trouve
» interreſſans. Cette Vierge de cara-
» ctere paſtoral, la Vierge, comme
» il le dit pag. 7, *occupée à détourner*
» *le bruit*, l'interreſſe. Le caractere ſa-
» ge & noble de la Veſtale le porte à
» lâcher un trait contre le ſexe, à
» l'inſulter. La Leda nue & dont il
» trouve les chairs élaſtiques, le tranſ-
» porte, l'embraſe d'un feu qu'il ne
» peu couvrir. Eſt-il étonnant que des
» Moines dans un ſite qui leur eſt

» convenable, ne lui paroiſſent pas
» interreſſans ? Un Peintre qui don-
» nera par ſes Tableaux des leçons
» utiles ; qui entreprendra de tracer
» aux hommes les devoirs de leur état,
» ſera un Artiſte indigne d'attention.
» Mais ſi oubliant le reſpect qu'il doit
» au Public ; le reſpect qu'il doit à
» ſoi-même ; toute pudeur en un mot.
.... La Dame l'interrompit ici, &
comme trouvant le ſexe déshonoré
par ces nudités, elle dit d'un ton cour-
roucé que les éloges plus qu'énergi-
ques qu'on en fait, devroient....Sa
bile s'enflammoit à tel point que je
craignis qu'elle n'en vînt aux voies de
fait. J'eſſayai de la calmer en lui re-
préſentant que les nudités en Peintu-
re & en Sculpture ne ſont point une
choſe nouvelle ; que cet uſage nous
vient des Grecs, & ſucceſſivement des
Latins : & cependant je ſortois du
Sallon. Mais m'arrêttant par la man-
che, elle pourſuivit : « Souffroient-
» ils que leurs femmes ſe montraſſent
» nues ? Non ſans doute, l'hiſtoire des
» premiers Chrétiens nous apprend
» qu'ils le regardoient comme déshɔ-
» norant. Ils n'ont pas exigé cette

» pudeur de leurs Dieux ; nous ne de-
» vons pas être plus sages qu'eux ? »
Je supprime beaucoup de choses que
cette Dame ajouta, & auxquelles je
ne répondis rien pour couper court à
ses censures, & m'en débarrasser. L'Ec-
clésiastique me suivit jusques sur la
place, où prenant les choses d'un au-
tre biais, il me dit : « à ne considérer
» que l'Art, l'Auteur des Lettres n'y
» pense pas. Il dit lui-même, pag.
» 24 : *ce n'est nullement l'objet imité*
» *qui plaît en Peinture ; c'est son imita-*
» *tion.* Boileau le dit autrement :

Il n'est point de serpent, ni de monstre odieux,

Qui par l'Art imité ne puisse plaire aux yeux.

« L'Auteur a donc raison ; le prin-
» cipe est excellent. Mais si les Moines
» & leur solitude sont bien imités, il
» pêche dans l'application, il a grand
» tort de dépriser ce Tableau. » Je
lui tirai ma révérence, m'embarras-
sant peu de ces déclamations de dé-
vots. Tout ce qu'ils peuvent dire ne
porte pas coup en cette matiere : nous
pouvons le laisser couler sans y répon-
dre.

Revenu au Sallon le lendemain, je tirai vos Lettres de ma poche, en affectant un air de triomphe, je lus assez haut pour être entendu de quelques personnes, cet endroit de la pag. 8, où vous dites que *la Peinture & la Poésie se ressemblent ; mais l'une est muette, & l'autre à cent façons de s'exprimer ; on juge bien par conséquent que la premiere ne sçauroit trop animer, & réveiller ses compositions.* Quelqu'abus qu'un Peintre fasse de son esprit, ses fautes ne seront ni si remarquables, ni si vicieuses que celles du Poëte : il aura beau (fatiguer son pinceau,) il est bien sûr qu'il n'en sortira jamais ni Madrigaux ni Epigrammes. Qui n'auroit pas trouvé là de quoi fermer la bouche aux dévots ? Je souhaitois de rencontrer l'Ecclésiastique & la Dame pour leur montrer ce passage. Cependant un jeune homme qui m'avoit entendu, m'apostropha ainsi : « Ou
» votre Auteur n'entend pas ce qu'il
» dit ; ou il se fait illusion, & veut
» nous séduire. La Peinture ressem-
» ble à la Poésie, cela est vrai ; elle a
» les mêmes avantages, & peut-être
» de plus grands. Ceci posé, les Pein-

» tres, sans *fatiguer* ni leur pinceau
» ni leur génie, peuvent faire des Poë-
» mes de toute espece. Les Batailles
» d'Alexandre peintes par Le Brun,
» font un Poëme Epique. Regardez
» chaque Tableau comme un Chant,
» un Livre ; vous y trouverez l'Epo-
» pée dans toutes ses regles. Vous
» voyez tous les personnages dans l'a-
» ction ; leurs caracteres vous sont
» tracés ; vous voyez leurs intérêts ;
» vous entendez leurs discours ; &
» certainement ces discours vous affe-
» ctent, puisqu'ils sont pris dans vo-
» tre fond. Je dis donc que les Pein-
» tres étant sûrs de se faire entendre
» à l'esprit, & de se faire sentir au
» cœur ; ils peuvent autant remuer
» les passions qu'un conte de la Fon-
» taine ; piquer aussi vivement qu'une
» Epigramme de Rousseau. Il pour-
» roit arriver au Critique de le sentir
» comme le sentit autrefois l'Auteur
» du Mercure Galant. Celui-ci avoit
» médit d'un Tableau du célébre M.
» de Boulongne, qui fit une Estam-
» pe représentant Mercure fouetté
» par la Peinture, & mit au bas ces
» mots : *Ha ! ha Galant ; vous parlez*

» *en ignorant !* Si je connoissois M.
» B**, continua-t-il, je l'exhorterois
» à ne plus *fatiguer* son esprit ; à ne
» plus aiguiser les expressions ; à laís-
» ser à nos Peintres le soin de critiquer
» mutuellement leurs Ouvrages. C'est
» assez pour lui qu'il s'épuise en louan-
» ges, qu'il admire *l'air fin & sedui-*
» *sans de la plûpart des figures* qui com-
» posent le Tableau de la Nativité !

O combien je me repentis d'avoir donné lieu à cette bordée ! Je conduisis adroitement mon jeune-homme vis-à-vis d'un Tableau de M. Bachelier, dans l'espérance que là il adopteroit votre sentiment ; mais j'y fus bien trompé. « Hé bien, me dit-il en re-
» gardant ce Tableau, votre Ecrivain
» adresse à ce Peintre d'objets inanimés
» la leçon qu'on trouve à la p. 23. M.
» *Bachelier doit sçavoir que le grand fini*
» *n'est pas ce qui touche le plus en Pein-*
» *ture ; qu'au contraire le goût a toujours*
» *reprouvé ce scrupule & cette exactitu-*
» *de.* Quoi de plus fini que la nature ?
» J'oserois presque dire que les Pein-
» tres en sont ici moins les imitateurs
» que les copistes. Mais pourquoi donc,
» dit-il de M. Portail, pag. 37, *ses*

» *Ouvrages sont assez animés, quoique*
» *très-finis ?* D'où vient cette prédi-
» lection ? Comment ne s'est-il pas ap-
» perçu qu'il se contredit lui-même
» sur le fini ? C'est sans doute par le
» grand fini que *des gens intelligens &*
» *connoisseurs*, comme il le dit, pag.
» 21, *ont été dupes du talent* de M.
» Oudry, *& ont pris le change sur ses*
» *Ouvrages*. Et que cet Artiste a mé-
» rité qu'on l'appellât *un Magicien*
» *en Peinture*..

Je fis tous mes efforts pour lui faire entendre que vous mettez une grande différence entre bien finir, finir beaucoup, & ce qu'on appelle lescher. Il me paroît clair qu'en approuvant le fini dans M. Portail, & le blâmant dans M. Bachelier ; vous dites simplement à ce dernier, que tout est trop également fini dans ses Tableaux. Je ne déciderai point s'il mérite ce reproche : mais en ce sens je ne puis qu'approuver votre Principe. Quoique la Nature soit également finie dans ses productions, tous les objets qu'un même coup d'œil rassemble, ne nous paroissent pas également finis. Les bons Artistes de toutes les Ecoles

ont parfaitement senti cette gradation, & n'ont fini que proportionnément à la distance des plans. C'est ce que je fis observer au jeune homme, qui sans me donner la satisfaction de sçavoir si je l'avois persuadé, me laissa environné de Bourgeois & autres gens. Il étoit fête ce jour là; aussi y en avoit-il de tout étage.

Pour changer de situation, j'allai me poster vis-à-vis de ce beau Paysage dans lequel vous avez remarqué, dites-vous, pag. 10, *des Bestiaux qui ne le sont guéres.* Là une grosse fermiere vêtue de Gros de Tours, s'en prit à moi sur votre expression. « Man- » que-t-il quelque chose à ces ani- » maux ? dit-elle, ils sont tout com- » me les nôtres. Peut-être veut-on dire » qu'ils ont la phisionomie bien spiri- » tuelle ; car ce Baudet va tout à » l'heure se plaindre à vous, Monsieur, » de ce qu'on l'a si mal envisagé. » Elle auroit sans doute continué, & se seroit livrée à ses saillies ; mais une Bourgeoise l'interrompit en me disant » Je ne sçai comment un homme qui » fréquente les Arts ose mettre au jour » les traits que M. B** adresse au Pu-

» blic. Je ne puis comprendre com-
» ment il lui eſt échapé, de dire, en
» louant M. Oudry qui le mérite ſi
» bien, *non-ſeulement des animaux*
» (*car combien n'y en a-t-il pas dans la*
» *cohue du peuple qu'on laiſſe entrer au*
» *Sallon ?*) c'eſt à la page 22. Il vou-
» droit apparemment qu'on n'y laiſſa
» entrer que des gens diſtingués, &
» des connoiſſeurs comme lui ? Il au-
» ra beau *prendre des efforts*, comme
» il s'exprime pag. 13 ; nous eſpérons
» nous autres Artiſtes de l'ordre infé-
» rieur qu'il ne nous en fermera pas
» l'entrée. Nous venons ici pour
» nous former les yeux. Croyez que
» cette fréquentation influe beaucoup
» ſur nos Ouvrages. Il ſeroit à ſouhai-
» ter que tous les Ouvriers ſçuſſent
» deſſiner, juſqu'aux poliſſeuſes de
» notre Bijouterie ; mais il en coûte
» trop. Au moins en fréquentant le
» beau, nous devenons plus capables
» de conſerver notre crédit chez les
» Etrangers, & peut-être d'acquérir la
» ſupériorité ſur eux. » Votre réfle-
xion me paroît judicieuſe, lui dis je
Madame, & votre zele pour la Nation
très-digne de louanges. L'Ecrivain

contre lequel vous vous élevez, montre bien qu'il n'a pas d'autres sentimens que vous. Il a loué ce qu'il a trouvé beau, principalement dans ce Peintre ci ; rien n'est plus fort que ses expressions. Cela dit, je fendis la presse, me proposant de ne revenir au Sallon qu'un jour ouvrable & le matin, afin de pouvoir examiner les Tableaux en liberté, & de n'avoir plus aucun démêlé. Remarquons pourtant que M. Vanloo plaît à tous grands & petits.

Je ne retournai au Sallon que le troisiéme jour, & j'y entrai à neuf heures précises, bien résolu de ne parler à personne. Mais quand on s'est donné en spectacle, il n'est plus possible de compter sur rien. A peine fus-je entré qu'un Chevalier de S. Louis m'aborda avec beaucoup de politesse ; « J'admire votre zele, me
» dit-il, M. Il n'y a que l'amitié qui
» puisse le faire monter où vous le
» portez. Je ne puis cependant m'em-
» pêcher de vous dire que M. B * *
» n'entend pas assez ce que c'est qu'Al-
» légorie dans la Peinture. Commen-
» çons par établir un Principe. L'Al-
» légorie dont les Anciens dans leurs

» Monumens & dans leurs Médailles,
» nous ont prescrit les regles, est un
» sens figuré, lequel doit être concis,
» en traçant, pour ainsi dire, au pre-
» mier coup d'œil les faits illustres,
» ou les choses signifiées ; (car ces re-
» gles sont aussi pour les figures sim-
» boliques) de façon à laisser à la
» postérité une facilité pour quelle ne
» soit pas trompée, & qu'elle ne puisse
» pas à l'imitation des Sybilles don-
» ner plusieurs interprétations à un
» sujet qui doit être unique dans son
» espece ; *Sibimet ipsi constare.* » Je
compris que mon Aggresseur étoit
versé dans la connoissance de l'anti-
quité, & qu'il m'alloit promener chez
les Grecs. Franchement j'eus un peu
d'inquiétude pour l'issue du combat:
» Ce principe posé, me dit-il, & il
» est conforme à tout ce qui nous re-
» ste d'anciens monumens tant des
» Grecs que des Latins ; le Critique
» a grand tort de reprocher à M Du-
» mont comme il le fait. pag. 14,
» que *son idée n'est pas fort louable....*
» *qu'on eut mieux réussi à caractériser*
» *la Deesse Santé, en mettant plus de*
» *jeu & de légereté dans son attitude.*

» Pour vous convaincre que ce repro-
» che n'est pas fondé, voyez César
» Ripa, ou s'il vous est plus facile,
» l'Iconologie qu'en a tiré Jean Bau-
» douin ; vous y trouverez à la pag.
» 220, la Santé avec les mêmes at-
» tributs que M. Dumont lui a don-
» nés. » J'y ai bien vu, lui dis-je, pag.
139, la Médecine ainsi caractérisée.
» Cela est vrai, répondit-il, mais ce
» qui les différencie n'a point échapé à
» M. Dumont. La Médecine est une
» femme âgée ; & la Santé une fem-
» me dans la fleur de son âge, & telle
» qu'il l'a représentée. Que s'il l'a as-
» sise ; c'est que la Santé est une sor-
» te de repos, une continuité de bien
» être. » Mais répliquai-je, en suivant
les Anciens sans s'écarter de leurs rou-
tes on n'acquiert que le nom de Copis-
te. Les plus grands Peintres modernes
ainsi que les Poëtes s'en sont fait de
nouvelles. « A la bonne heure pour
» les Poëtes ; ils nomment toujours
» ce qu'ils peignent, ils le décrivent
» ou le peignent tout. Mais les Pein-
» tres & les Sculpteurs qui, principa-
» lement dans les figures simboliques,
» n'ont que le caractere de tête &

» l'attitude, ne peuvent montrer, par
» exemple, la Santé avec tous ses a-
» vantages. Contrains de s'arrêter à
» ce qu'elle a de principal, de géné-
» ral, ils se conforment aux Anciens
» pour n'être pas inintelligibles. »

Telle fut sa réponse à laquelle j'opposai que les Peintres & les Sculpteurs sont Poëtes aussi, & peuvent orner leurs sujets d'Episodes. Hé! ignorez-vous, ajoutai-je quel tiran c'est que l'usage, la mode ? Il me répartit froidement, « il faut le vaincre quand il
» nous conduit à ce qui n'est pas sen-
» sé. » Et passant à une autre question, il poursuivit ainsi. « Je ne pré-
» tens approuver, ni désapprouver le
» jugement que M. B** porte, pag.
» 43, de l'Abigail & de la Reine de
» Saba de M. de Troy. Il dit que
» *le Dessein y est moins châtié que dans*
» *ses deux autres Tableaux & que la*
» *plûpart des figures n'y ont pas cinq*
» *têtes de proportion.* J'en prens seule-
» ment occasion de vous dire que les
» proportions calculées ne convien-
» nent le plus souvent qu'aux Arts
» méchaniques. Il semble que les An-
» ciens, échauffés par leurs Poëtes,

» se sont élevés au-dessus pour don-
» ner du divin à leur Apollon; ils
» l'ont fait d'une nature plus svelte,
» plus grande qu'elle n'est ordinaire-
» ment dans son beau. Pourquoi les
» modernes, principalement ceux qui
» traitent l'Histoire sainte, ne lisent-
» ils pas les Livres sacrés ? Ils y trou-
» veroient que le premier Roi don-
» né aux Hébreux, qui devoit leur
» inspirer le respect & la crainte, sur-
» passoit de toute la tête tous ceux
» du Peuple. Ces Livres disent de Je-
» sus-Christ le Roi des Rois, *Grand*
» *Roi, vous excellez en beauté par-des-*
» *sus les enfans des hommes.* * Nous ne
» parlons ici que de la beauté cor-
» porelle dont Publius Lentulus fait
» au Sénat de Rome la description en
» ces termes : *Il est d'une taille grande,*
» *bien fait & bien formé. Il a l'air doux*
» *& vénérable. Ses cheveux sont d'une*
» *couleur qu'on ne sçauroit comparer;*
» *ils tombent par boucles jusqu'au dessous*
» *des oreilles, & se répandent sur les*
» *épaules avec beaucoup de grace; ils*
» *sont partagés sur le sommet de la tête*
» *à la maniere des Nazaréens.* Son

* Ps. XLIV. ⱴ. 3.

» front

» front est uni & large, & ses joues ne
» sont marquées que d'une aimable rou-
» geur. Son nez & sa bouche son formés
» avec une admirable simétrie. Sa bar-
» be est épaisse & d'une couleur qui ré-
» pond à celle de ses cheveux ; descen-
» dant d'un pouce au-dessous du menton:
» en se divisant vers le milieu, elle fait
» à peu-près la figure d'une fourche. Ses
» yeux sont brillants, clairs & serains.
» Soit qu'il parle, ou qu'il agisse, il le
» fait avec élégance & avec gravité.
» Jamais on ne l'a vu rire, mais on l'a
» vu pleurer souvent. Il est fort tempéré,
» fort modeste & fort sage. C'est un
» homme enfin qui par son excellente
» beauté surpasse les enfans des hommes.
» Vous me direz que cette piéce est
» au moins douteuse? Mais qu'impor-
» te à la Peinture & à la Sculpture,
» pourvu qu'elle les conduise à don-
» ner à la figure du Sauveur toute la
» majesté dont l'Art est capable! J'a-
» jouterai que nos Artistes nourris de
» bonnes lectures ; (ce qu'on n'a point
» oublié en établissant la nouvelle
» Ecole) sentiroient ce que c'est que
» cette noblesse qu'on trouve dans
» les Tableaux de Le Brun. Elle y

» est dans tout son grand ; tout y est
» noble, & les rangs ni sont jamais
» confondus. »

Les Scaliger, les Menage, les Dacier m'ont appris qu'il n'est pas prudent de résister aux Savans de leur ordre ; d'ailleurs ce Militaire parloit poliment ; (& c'est, pour le dire en passant, cette urbanité qui concourt à vous rendre recommandable à mes yeux.) J'approuvai donc, & mon Sçavant me quitta bien satisfait de sa victoire : mais après m'avoir fait remarquer que vous dites, pag. 35, que *le Caractere de Seneque n'est point selon l'idée que nous en laissent ses Ouvrages*; ajoutant que « c'est dans l'Histoire
» que les Peintres, qui ne peuvent
» tout lire, doivent prendre les Cara-
» cteres. Et que celui qui a peint la
» mort de Seneque y auroit appris que
» ce Philosophe étoit l'un des plus ri-
» ches citoyens de Rome, & auroit
» en conséquence décoré sa femme &
» son appartement. »

Au Chevalier de Saint Louis succéda immédiatement un homme vif que je crois être l'un de Messieurs les Conseillers Amateurs de l'Académie;

tant il étoit bleſſé de ce que vous dites, pag. 33. *Je vais à l'heure qu'il eſt vous entretenir d'Ouvrages un peu inférieurs ; & de ceux que j'ai appellés dans ma ſeconde Lettre du nom de Peintres médiocres*, &c. Je vous avoue qu'il fit ſur vous & ſur moi une ſortie des plus chaudes. Il étoit principalement choqué de ce mot *d'Ouvrages un peu inférieurs*, par lequel, diſoit-il, vous raprochez du médiocre tous ceux dont vous avez parlé dans vos deux premieres Lettres. Ses termes furent peu ménagés. Pour vous éviter ce qu'ils avoient de dur, je réduis ſon diſcours à ce point. « Vous vous êtes annoncé
» comme voulant être utile à l'Art &
» aux Artiſtes ; cependant vous les ſa-
» brés preſque tous ! Ces MM. n'ont
» pour la plûpart d'autre bien que
» leur talent ; & vous dégoutez le
» Public de leurs Ouvrages ! Si les
» Etrangers les font travailler, il ſuit
» de vos raiſonnemens que ces Etran-
» gers ſont peu connoiſſeurs : Vous
» François, vous aviliſſez vos Com-
» patriotes aux yeux des autres Na-
» tions ! Comment réparer le tort que
» vous leur faites ? » Quand il eut

jetté tout son feu, je lui présentai vos Lettres à la page 38, où vous dites : *C'est aux opulens de nos particuliers à se rendre dignes de leurs richesses par la protection qu'ils doivent aux talens, qui seule peut leur tenir lieu de mérite; & attirer sur eux la considération des Citoyens.* » Rien n'est mieux que cette exhorta-» tion, me dit-il; » Transporté de cet éloge j'allois l'embrasser; mais il ne se prêta point, & continua ainsi : » rien de plus propre que tout ce qui » la précede à en faire tourner tout » l'effet à l'avantage des Marchands » de Tableaux ou Brocanteurs. C'est » de quoi leur faire vendre jusqu'à » leurs Copies originalisées : le plus » sûr moyen de confirmer plusieurs » Riches dans le goût où ils sont de » ne tenir des Tableaux que de la » main des Marchands; & d'entraîner » dans ce goût ceux qui faisoient tra-» vailler nos Peintres. Enfin les opu-» lens acheteront-ils des Tableaux » diffamés ? » Ce mot prononcé, il me quitta brusquement.

J'avoue que je prends les choses du même biais que cet Amateur. Si Mes-sieurs de l'Académie Royale ne m'ap-

prouvent pas en cela, moi qui fais négoce de Tableaux, je me flatte qu'ils ne feront pas unanimes dans ce fentiment. Il eft jufte que ce qui fert à mon intérêt excite ma reconnoiffance. De-là vient le zéle avec lequel j'ai défendu les Lettres qui les bleffent. Je foutiendrai toujours, & contre tous que cet Ouvrage eft bon. Et pour payer à l'Auteur mon tribut de louanges ; j'irai jufqu'à dire qu'il nous promet un grand homme. Il eft plein de feu ; tous fes raifonnemens font de la derniere juftefse ; la légereté qu'il reproche à la Nation comme un défaut, eft chez lui une perfection ; elle tempere la gravité de fa raifon & lui fait produire des fruits auffi agréables qu'utiles. Il ne fe *fatiguera* point à courir après l'efprit : il le rencontre à chaque phrafe.

F I N.

www.ingramcontent.com/pod-product-compliance
Lightning Source LLC
Chambersburg PA
CBHW030121230526
45469CB00005B/1738